越玩越聰明的

數學遊戲3

吳長順 著

三民書局

國家圖書館出版品預行編目資料

越玩越聰明的數學遊戲 3 / 吳長順著.－－初版一刷.－
－臺北市：三民，2019
面；　公分

ISBN 978-957-14-6517-3　（平裝）
1.數學遊戲

997.6　　　　　　　　　　　　　　107019429

© 　越玩越聰明的數學遊戲 3

著 作 人	吳長順
責任編輯	王敬淵
美術設計	黃顯喬
發 行 人	劉振強
發 行 所	三民書局股份有限公司
	地址　臺北市復興北路386號
	電話　(02)25006600
	郵撥帳號　0009998-5
門 市 部	（復北店）臺北市復興北路386號
	（重南店）臺北市重慶南路一段61號
出版日期	初版一刷　2019年1月
編　　號	S 317330

行政院新聞局登記證局版臺業字第○二○○號

有著作權‧不准侵害

ISBN　978-957-14-6517-3　　（平裝）

http://www.sanmin.com.tw　三民網路書店
※本書如有缺頁、破損或裝訂錯誤，請寄回本公司更換。

原中文簡體字版《越玩越聰明的數學遊戲1－數學腦力操》(吳長順著)
由科學出版社於2015年出版，本中文繁體字版經科學出版社
授權獨家在臺灣地區出版、發行、銷售

前 言

你有數學恐懼症嗎？據說世界上每五個人就有一個人害怕數學。解答數學題，對他們來說如同火烤一樣的難受，不是不會，而是一接觸這些知識就有了強大的抵觸情緒，從而造成真的怕數學了。本書就是治療這種病症的良方。

數學智力遊戲作為百科知識的一種載體，兼具知識性、趣味性和娛樂性，因此，很受中小學生和數學愛好者的青睞。合理挖掘和發揮智力遊戲的功效，對激發學生的學習興趣具有極大的價值，對於有數字恐懼症的疑似患者有較好的消除作用。

本書所提到的數學腦力操，並不僅僅侷限於數學遊戲這一種形式，還有豐富多彩的各類謎題、拼板遊戲。透過一道道精選的題目，讓廣大讀者發現其深處蘊藏著知識的智慧和數學的美麗。這些妙趣橫生、精彩不斷的題目，深入淺出詮釋了各種複雜的數學原理，大大增加了學生學習數學的樂趣，對於提高智商、培養解答 IQ 題的思路十分有益。

只有喜歡數學、熱愛數學的人，才能真正學好數學、運用好數學。那麼，怎樣才能喜歡數學、熱愛數學呢？當你捧讀起這本書的時候，我想你是願意分享這些新奇有趣的知識與智慧樂趣的。做這些益智題，是有挑戰性的，正如爬山，雖然有些累，但是爬上頂峰後的感覺特別好。

趕快拿起這本神奇的數學寶典吧，讓大腦來做「補氧」的數學腦力操，你將得到意想不到的結果，再也不怕數學了，並從此愛上數學，因為你看到了數學的奇妙和美好。願你從此為數學樂此不疲而深入其中並欲罷不能。

由於水平所限，不足之處在所難免，望廣大讀者批評指正。

吳長順
2015 年 2 月

目 次

CONTENTS

一、不一樣的填數

1 ▶ **五環填數之** I ★☆☆

請在空格內填入 6、7、8、9、10、11、12、13、14、15 這十個數，使之形成完整的五環交錯圖，並且每個圓環內的十一個數之和都得 101。

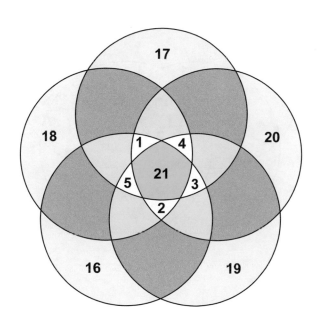

1 ▶ 五環填數之 I (答案)

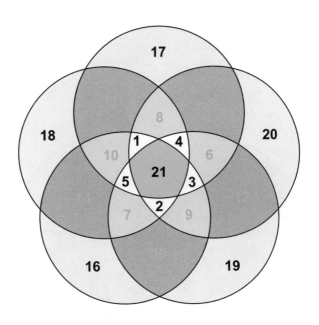

2 五環填數之 2　　　　　　　　　★★☆

請把 1~10 填入圖中的空格內，使每個圓環內的四個數之和都能夠相等。你會填嗎？

②► 五環填數之 2 (答案)

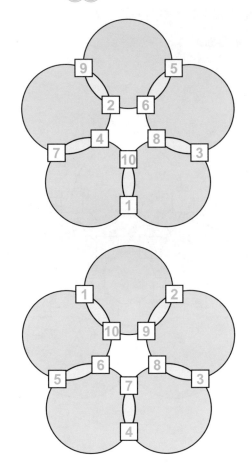

3 ▶ 五環填數之 3 ★☆☆

請在圓環內填入 1~13（部分數已填）各數，使每個圓環內的數之和都等於 31。試試看，你能將沒有填入的數填上嗎？

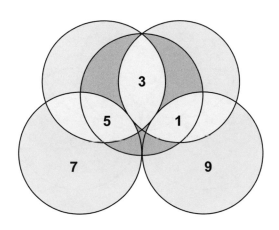

3 五環填數之 3 答案

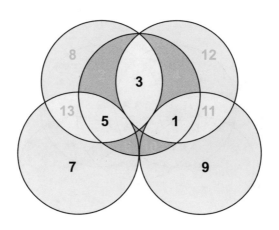

4 六環填數遊戲之 1 ★★★

六環填數，妙趣橫生，是學生練習加法的一種有趣的遊戲題目。

請將 7~18 各數分別填入空格內，使每個圓環上的四個數之和相

等。你能找到填數的竅門嗎？

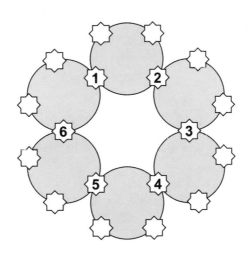

4 六環填數遊戲之 Ⅰ 答案

首先要考慮算出每個圓環上四個數之和為多少。

你可以這樣想：先求出 1~18 的總和，為 $1 + 2 + 3 + \cdots + 17 + 18 = (1 + 18) + (2 + 17) + \cdots + (9 + 10) = 19 \times 9 = 171$。

而 1、2、3、4、5、6 是要重複使用的，也就是計算了兩次，還要在 171 上加上這六個數，總和是 192。

而 192 平分到六個圓環上，因為增加了一次 1~6，你可以想像成六個不相連的圓環。

$$192 \div 6 = 32$$

知道了每個圓環上的數之和為 32，那麼算一下每個環上除了給出的數，它們還缺多少不到 32 呢？然後用 7~18 中的兩個數來湊齊。

含有 1 和 2 兩個數的圓環，和為 3，離 32 還差 29，可以用 17 和 12 來湊成 32。

含有 2 和 3 兩個數的圓環，和為 5，離 32 還差 27，可以用 16 和 11 來湊成 32。

含有 3 和 4 兩個數的圓環，和為 7，離 32 還差 25，可以用 15 和 10 來湊成 32（當然也可以用 18 和 7 來湊成）。

含有 4 和 5 兩個數的圓環，和為 9，離 32 還差 23，可以用 14 和 9 來湊成 32。

含有 5 和 6 兩個數的圓環，和為 11，離 32 還差 21，可以用 13
和 8 來湊成 32。

含有 6 和 1 兩個數的圓環，和為 7，離 32 還差 25，可以用 18 和
7 來湊成 32（當然也可以用 15 和 10 來湊成）。

看看答案，是不是覺得很容易呢？

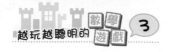

5 六環填數遊戲之 2　★★★

考考你：

(1) 請將 1~6 和 13~18 各數分別填入空格內，使每個圓環上的四個數之和都得 38。

難不倒你了吧？

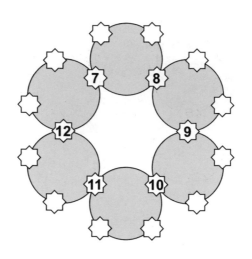

(2) 請將 1~12 各數分別填入空格內，使每個圓環上的四個數之和
 都得 44。

你會很快填出來，對吧？

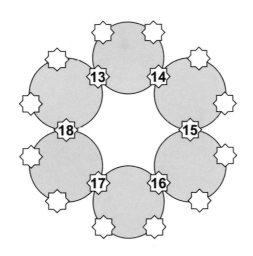

5 ▶ 六環填數遊戲之 2 答案

(1)

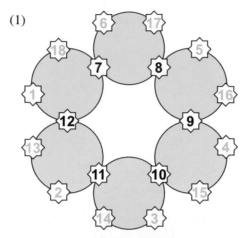

(2)

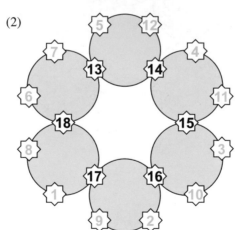

6 七環填數

一環扣一環，共有七個環。

一至二十四，分別格內填。

每環六個數，等和不簡單。

空了哪些數，想想算一算。

填數如闖關，做題如登山。

腦筋多轉彎，想通並不難。

山窮水盡處，風光在眼前。

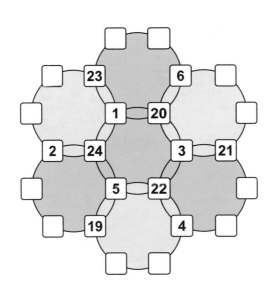

越玩越聰明的 數學 遊戲 3

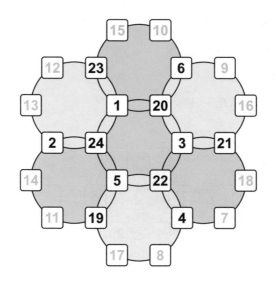

7 9 的倍數 ★☆☆

這是一組極為有趣的算式遊戲。

請你用數字 1、2、3、4、5、6、7、8，分別組成四個 9 的倍數
的兩位數，並用來填入下面的空格內，使算式的結果為 90。

試試看，你能完成嗎？

$$□□ × □□ ÷ □□ + □□ = 90$$

如果說組成的兩位數是 18、36、54、72，可組成下面的等式：

$$18 × 72 ÷ 36 + 54 = 90$$

$$72 × 18 ÷ 36 + 54 = 90$$

想想看，組成的兩位數還是 18、36、54、72，下面的算式你能
組成嗎？

$$□□ × □□ ÷ □□ - □□ = 90$$

7 ▶ 9 的倍數 答案

包括被乘數與乘數交換位置的，共有以下四種答案。

$$36 \times 72 \div 18 - 54 = 90$$

$$72 \times 36 \div 18 - 54 = 90$$

$$54 \times 72 \div 36 - 18 = 90$$

$$72 \times 54 \div 36 - 18 = 90$$

8 10 的倍數 ★★☆

請在數字鏈「778899」中，填入適當的運算符號，不使用括號，

使它成為得 10, 20, 30, …, 90, 100 的正確算式。

部分算式的答案有多種，能填出一種就算正確。你來試試看吧！

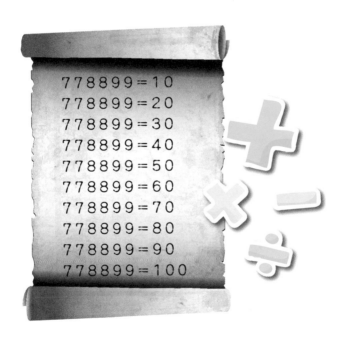

$$778899 = 10$$
$$778899 = 20$$
$$778899 = 30$$
$$778899 = 40$$
$$778899 = 50$$
$$778899 = 60$$
$$778899 = 70$$
$$778899 = 80$$
$$778899 = 90$$
$$778899 = 100$$

8 10的倍數 答案

沒有什麼好的辦法，一一試填就是了。

$7 - 78 + 8 \times 9 + 9 = 10$。

$7 - 78 - 8 + 99 = 20$，

$7 \div 7 + 8 \div 8 + 9 + 9 = 20$。

$7 + 7 + 8 + 8 + 9 - 9 = 30$，

$7 + 7 + 8 + 8 - 9 + 9 = 30$，

$7 + 7 + 8 + 8 \times 9 \div 9 = 30$，

$7 + 7 + 8 + 8 \div 9 \times 9 = 30$，

$7 \times 7 - 8 \div 8 - 9 - 9 = 30$。

$7 - 7 \times 8 + 8 + 9 \times 9 = 40$。

$7 \times 7 + 8 - 8 + 9 \div 9 = 50$，

$7 \times 7 + 8 \div 8 + 9 - 9 = 50$，

$7 \times 7 + 8 \div 8 - 9 + 9 = 50$，

$7 \times 7 + 8 \div 8 \times 9 \div 9 = 50$，

$7 \times 7 + 8 \div 8 \div 9 \times 9 = 50$，

$7 \times 7 - 8 + 8 + 9 \div 9 = 50$，

$7 \times 7 \times 8 \div 8 + 9 \div 9 = 50$，

$7 \times 7 \div 8 \times 8 + 9 \div 9 = 50$。

$7 \times 7 - 88 + 99 = 60$，

$77 + 8 \times 8 - 9 \times 9 = 60$，

$77 + 8 \div 8 - 9 - 9 = 60$，

$77 - 8 - 8 - 9 \div 9 = 60$，

$7 + 7 + 8 \times 8 - 9 - 9 = 60$。

$77 - 88 + 9 \times 9 = 70$，

$7 - 7 + 88 - 9 - 9 = 70$，

$7 \div 7 \times 88 - 9 - 9 = 70$，

$7 + 7 \times 8 + 8 - 9 \div 9 = 70$。

$7 - 7 - 8 \div 8 + 9 \times 9 = 80$。

$7 - 7 - 8 + 89 + 9 = 90$，

$7 \div 7 + 88 + 9 \div 9 = 90$，

$7 \div 7 + 8 + 8 \times 9 + 9 = 90$。

$7 - 7 + 8 \div 8 + 99 = 100$，

$7 \div 7 + 8 - 8 + 99 = 100$，

$7 \div 7 + 8 \div 8 \times 99 = 100$，

$7 \div 7 - 8 + 8 + 99 = 100$，

$7 \div 7 \times 8 \div 8 + 99 = 100$，

$7 \div 7 \div 8 \times 8 + 99 = 100$。

9 甲天下　　　　　　　　　　★☆☆

看下面左圖，這個「甲」字數陣上填寫著 1、2、3、4、5、6，
圓圈上的四個數之和為 12，橫向三個數之和為 12，直行四個數
之和也是 12。

請你在下面右圖中填入數字 2、3、4、5、6，使新組成的「甲」
字數陣，圓圈上的四個數、橫向三個數、直行四個數之和變為
13。想想看，可能嗎？如果不可能請說出理由，如果可能請填寫
出來。試一試吧！

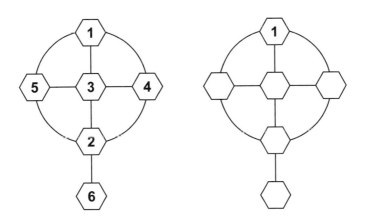

9 甲天下 答案

可能，答案如圖。

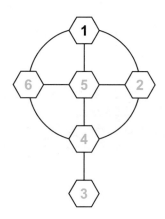

10 ▶ ㄒ 與 ㄩ 拼方　　　　　★☆☆

請用 6 個「ㄒ」字形與 10 個「W」字形紙片，拼出一個矩形。

試試看，你行嗎？

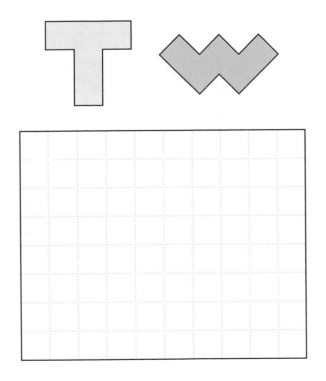

10 ⊤與ⵁ拼方 答案

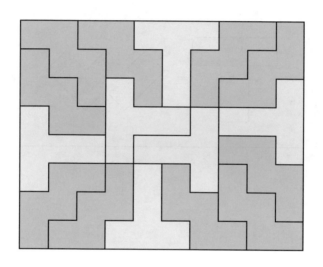

11 ▶ 巧分 ★☆☆

請將這個圖形的紙片，剪裁成面積相等、形狀相同的五份。

試試看，你能找出兩種不同的剪法來嗎？

11 巧分 答案

分析圖形小格子數有 $2 \times 7 + 2 \times 8 = 30$（個），$30 \div 5 = 6$（個），則每份都有 6 個格子。

分法多種，僅舉兩個例子。

12 不同的分法 ★☆☆

這裡的三種圖案都是非常奇妙的。它們都是將一個胖「十」字形，巧妙劃分為十六等份。這裡可以告訴你，三種劃分方法中，有一種與其他兩種有著明顯的不同。

試試看，你能找出來嗎？

A

B

C

12 不同的分法 答案

A 的分法與另外兩種分法有明顯的不同，A 的分法沒有在圖的中間形成「十」字，而 B 和 C 的中間都有「十」字劃分開。

13▶ 八數雙式 ★★☆

請在空格內填入 4、6、7、8 四個數字，使每題的兩道等式成立。

要求：每題算式的被乘數與乘數恰好出現數字 1、2、3、4、5、6、

7、8 各一次。

你能填出來嗎？

(1) 1□ × 5□ ＝ 912

　　2□ × 3□ ＝ 912

(2) 1□ × 5□ ＝ 952

　　2□ × 3□ ＝ 952

13▶ 八數雙式 答案

(1) $16 \times 57 = 912$

$24 \times 38 = 912$

(2) $17 \times 56 = 952$

$28 \times 34 = 952$

三、剪剪拼拼

14 ▶ 除號與加號 ★★☆

關於 18 的趣聞大家已經知道很多了。來看這樣一個算式：

一個由不同數字構成的三位數，它除以構成它本身的三個一位數，結果為 18。

$$432 \div 4 \div 3 \div 2 = 18$$

而將上面算式中的除號去掉，所有數字用加號連接起來，等式仍然成立。

$$4 + 3 + 2 + 4 + 3 + 2 = 18$$

據我們所知，還有一個三位數，也具有這樣的規律。

試試看，你能找出來嗎？

15 ▶ 兩種方法 ★☆☆

來看下面算式：

$$1 + 234 + 5 + 6 + 78 + 9 = 333$$

在數字鏈「123456789」中，填上適當的加號，可以組成得 333 的等式。如果說想讓答案增加一倍，得 666，你有辦法完成嗎？

試試看用兩種方法解答出來。行嗎？

越玩越聰明的數學遊戲 3

14 除號與加號 答案

這個三位數是 216。

$$216 \div 2 \div 1 \div 6 = 18$$

$$2 + 1 + 6 + 2 + 1 + 6 = 18$$

15 兩種方法 答案

$$123 + 456 + 78 + 9 = 666$$

$$1 + 2 + 3 + 4 + 567 + 89 = 666$$

16 春夏秋冬之 I ★★★

算式中的「春夏秋冬」各表示著 6、7、8、9 中的一個數字。想想看，你能根據算式表明的關係，馬上說出各表示的是幾嗎？

春＋秋＋冬夏＝111

秋＋春＋冬夏＝111

春×秋＋冬×夏＝111

秋×春＋冬×夏＝111

夏＋冬春＋秋＝111

冬夏＋春＋秋＝111

夏×冬＋春×秋＝111

冬×夏＋春×秋＝111

夏＋冬秋＋春＝111

冬夏＋秋＋春＝111

夏×冬＋秋×春＝111

冬×夏＋秋×春＝111

16 春夏秋冬之1 答案

由連加的算式不難看出，十位上的數字只能為9。而6＋7＋8＝21，再由帶有乘法的算式考慮：

(1) 如果說9與6搭配，那只有7和8搭配，$9 \times 6 = 54$ $7 \times 8 = 56$，其和為110，與111不符合，捨去。

(2) 如果說9與7搭配，那只有6和8搭配，$9 \times 7 = 63$ $6 \times 8 = 48$，其和為111，與111正好符合。

(3) 如果說9與8搭配，那只有6和7搭配，$9 \times 8 = 72$ $6 \times 7 = 42$，其和為114，與111不符合，捨去。

將以上答案整理後可以發現：春＝6；夏＝7；秋＝8；冬＝9。

所有數字算式為：

$$6 + 8 + 97 = 111 \qquad 8 + 6 + 97 = 111$$

$$6 \times 8 + 9 \times 7 = 111 \qquad 8 \times 6 + 9 \times 7 = 111$$

$$7 + 96 + 8 = 111 \qquad 97 + 6 + 8 = 111$$

$$7 \times 9 + 6 \times 8 = 111 \qquad 9 \times 7 + 6 \times 8 = 111$$

$$7 + 98 + 6 = 111 \qquad 97 + 8 + 6 = 111$$

$$7 \times 9 + 8 \times 6 = 111 \qquad 9 \times 7 + 8 \times 6 = 111$$

17 春夏秋冬之 2 　　　★★☆

這裡的四個多位數，原來都是 61 的整倍數。巧了，「春夏秋冬」

各擋住了一個數字，它們都不是 61 的整倍數了。

你知道春夏秋冬各是多少嗎？

春 123546

夏 12345678

秋 1234567908

冬 12345768

18 明察秋毫 　　　★☆☆

在「56789」中填入適當的乘號，它的答案是由「01125」這五個

數字不同順序排列的。

真奇妙的算式。呵呵，你能判斷出混在裡面的一道不相等的算式

嗎？

(1) $5678 \times 9 = 51102$

(2) $5 \times 67 \times 89 = 21015$

(3) $5 \times 6 \times 7 \times 8 \times 9 = 15120$

17 ▶ 春夏秋冬之 2 答案

春＝6；夏＝7；秋＝8；冬＝9。

18 ▶ 明察秋毫 答案

不相等的算式是

(2) $5 \times 67 \times 89 = 29815$ 而不等於 21015。

19▶ 快速填數　　　　　　　　　　　　　　★☆☆

請你將 5、6、7、8、9、10 快速填入空格內，使三道等式能夠成立。
你能很快填出來嗎？

$$\square - \square = 2$$
$$\square - \square = 3$$
$$\square - \square = 4$$

20▶ 趕快猜啊　　　　　　　　　　　　　　★★☆

請你猜猜看，四道算式中的「猜」和「啊」表示哪兩個數字時，
它們可以成為等式？

$$11^4 = 1\,猜\,啊\,猜\,1$$
$$101^4 = 10\,猜\,0\,啊\,0\,猜\,01$$
$$1001^4 = 100\,猜\,00\,啊\,00\,猜\,001$$
$$10001^4 = 1000\,猜\,000\,啊\,000\,猜\,0001$$

19 ▶ 快速填數 答案

$$9 - 7 = 2$$

$$8 - 5 = 3$$

$$10 - 6 = 4$$

20 ▶ 趕快猜啊 答案

猜 ＝ 4；啊 ＝ 6。

$$11^4 = 14641$$

$$101^4 = 104060401$$

$$1001^4 = 1004006004001$$

$$10001^4 = 1000400060004001$$

21▶ 擀麵棍與菜刀 ★☆☆

來玩一個紙上廚房的遊戲吧。

這裡有三種東西,一是「擀麵棍」,二是「菜刀」,三是「砧板」。

請你複製12個「擀麵棍」的圖案,用來拼出右邊「砧板」的圖案。

如果說你能夠順利完成,接著來,複製12個「菜刀」的圖案,

也來拼成右邊「砧板」的圖案。

你能全部完成嗎?

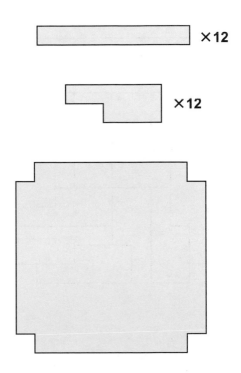

22 難成數獨 ★☆☆

數獨是大家喜歡的一種智力遊戲。這裡玩一個與之相似的遊戲，請你來動動腦。

請在空格及問號處填入 1~8 這些數，使每橫列、直行八格內的數恰好出現 1~8。

想想看，怎麼填呢？

1	4	2	5	8	3	6	7
8	7	3	6	1	5	4	2
3	6	4	1	7	2	8	5
2	5	8	7	6	4	1	3
4	2	5	3	?			
7	1	6	8		?		
5	3	7	2			?	
6	8	1	4				?

22 難成數獨 答案

來看圖中帶有「？」的空格，你就會明白此題無法完成。這是因為，問號所在的位置非常特殊，它所在行和列中已經出現了 1~8 這八個數，故問號處填入 1、2、3、4、5、6、7、8 中的任意數字都不能使解答符合題目要求。如果說你能夠很快判斷出來無解，你是非常聰明的喔。

1	4	2	5	8	3	6	7
8	7	3	6	1	5	4	2
3	6	4	1	7	2	8	5
2	5	8	7	6	4	1	3
4	2	5	3	？			
7	1	6	8		？		
5	3	7	2			？	
6	8	1	4				？

40

四、分分看看

請將 1、2、3、4、5、6 分別填入每道算式的空格內，使之成為得 111 和 333 的等式。

試試看，你能填出來多少種不同的答案？

$$□□□ - □□□ = 111$$
$$□□□ - □□□ = 333$$

越玩越聰明的數學遊戲 **3**

23 幾種填法 答案

$$246 - 135 = 111$$
$$264 - 153 = 111$$
$$426 - 315 = 111$$
$$462 - 351 = 111$$
$$624 - 513 = 111$$
$$642 - 531 = 111$$
$$456 - 123 = 333$$
$$465 - 132 = 333$$
$$546 - 213 = 333$$
$$564 - 231 = 333$$
$$645 - 312 = 333$$
$$654 - 321 = 333$$

24 ▶ 尖對尖　　　　　　　　　★☆☆

想想看，這裡排列著 9 個不同樣式的八角星。如何旋轉其中的 8
個八角星，可以使它們離得最近的兩個角上的顏色是相同的。也
就是說，上下、左右相鄰的尖是相同顏色的。

你能很快完成嗎？

提示：每個八角星只在原來的位置上進行旋轉，左下角的八角星
　　　不需要旋轉。

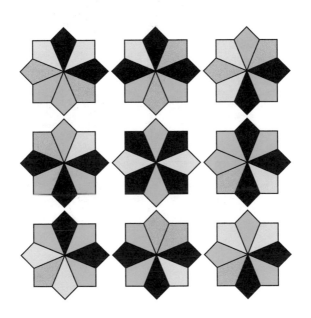

24▶ 尖對尖 答案

如果你能想到「黑色」，那麼這道題是難不倒你的。關鍵在於中間的那個八角星旋轉 45 度，其餘的只需要旋轉到讓黑色的尖相對即可。

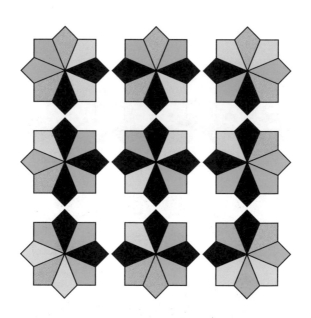

25▶ 減法算式 ★★☆

這裡有十道減法算式，它們的答案有著相同的規律。你知道其中的奧妙嗎？

$$12370 - 1237 = \bigcirc\bigcirc\bigcirc\triangle\triangle$$

$$12570 - 1257 = \bigcirc\bigcirc\triangle\bigcirc\triangle$$

$$12590 - 1259 = \bigcirc\bigcirc\triangle\triangle\bigcirc$$

$$14570 - 1457 = \bigcirc\triangle\bigcirc\bigcirc\triangle$$

$$14590 - 1459 = \bigcirc\triangle\bigcirc\triangle\bigcirc$$

$$14790 - 1479 = \bigcirc\triangle\triangle\bigcirc\bigcirc$$

$$34570 - 3457 = \triangle\bigcirc\bigcirc\bigcirc\triangle$$

$$34590 - 3459 = \triangle\bigcirc\bigcirc\triangle\bigcirc$$

$$34790 - 3479 = \triangle\bigcirc\triangle\bigcirc\bigcirc$$

$$36790 - 3679 = \triangle\triangle\bigcirc\bigcirc\bigcirc$$

25 減法算式 答案

它們的答案都由數字 1 和 3 所構成。○為 1，△為 3。

顯然，這些算式還可以轉化為下面這種乘法的形式：

$12370 - 1237 = 11133$ $1237 \times 9 = 11133$

$12570 - 1257 = 11313$ $1257 \times 9 = 11313$

$12590 - 1259 = 11331$ $1259 \times 9 = 11331$

$14570 - 1457 = 13113$ $1457 \times 9 = 13113$

$14590 - 1459 = 13131$ $1459 \times 9 = 13131$

$14790 - 1479 = 13311$ $1479 \times 9 = 13311$

$34570 - 3457 = 31113$ $3457 \times 9 = 31113$

$34590 - 3459 = 31131$ $3459 \times 9 = 31131$

$34790 - 3479 = 31311$ $3479 \times 9 = 31311$

$36790 - 3679 = 33111$ $3679 \times 9 = 33111$

26 剪拼十字 ★★☆

請將左邊的兩個圖形，按上面標記的線剪成相等的八塊，用來拼成右邊的正十字形。其實只需要剪開左邊其中一個圖形，另一個直接使用，就能夠拼成功。

試試看，你能行嗎？

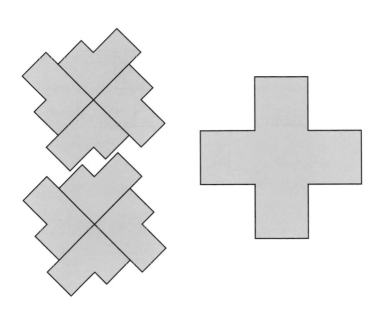

26 剪拼十字 答案

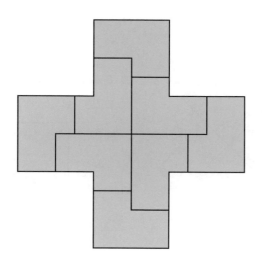

27 剪三拼六 ★★☆

手工課上，娜娜拿出了一個特別的三角形——上面劃分為五塊，並塗上了不同的顏色。娜娜告訴大家，如果按上面的顏色剪開，它可拼成一個正六邊形。

你能看出是怎樣拼成的嗎？

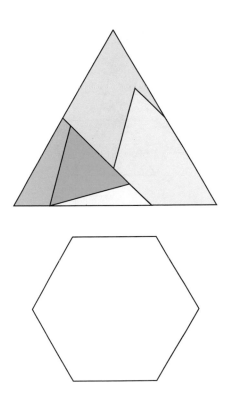

27▶ 剪三拼六 答案

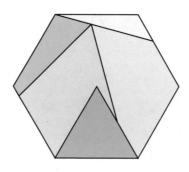

28▸ 剪三拼五 ★★☆

請將下圖中的三角形按上面的顏色剪成六塊，並用來拼出正五邊形。

你來試一試，能行嗎？

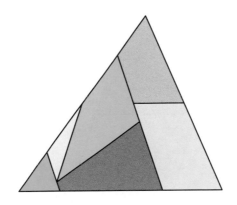

28▶ 剪三拼五 答案

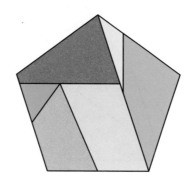

29▶ 和為 18 ★☆☆

請將 3、4、5 分別填入空格內,使每橫列、直行及對角線上的三個數之和都得 18。

試試看,你能填出來嗎?

29▶ 和為18 答案

30▶ 黑白棋算式　　　　　　　　　　　　★☆☆

學會了 2 的倍數的特徵、5 的倍數的特徵、3 的倍數的特徵後，張老師給大家出了這樣一道非常有趣的算式：

$$●.○ × ● × ○ = ●○$$

想想看，它們各表示幾時，這道等式是正確的。

31▶ 花兒朵朵　　　　　　　　　　　　　★★☆

想想看，兩種不同樣式的花表示兩個不同的數字，使以下這兩道算式能夠同時成立。

你能判斷出各表示幾嗎？

$$❋ + ❋ + ✿ ÷ ✿ = 11$$

$$❋ × ❋ - ✿ - ✿ = 11$$

30 ▶ 黑白棋算式 答案

答案有兩種：

「○」為 2，「●」為 5。

$$5.2 \times 5 \times 2 = 52$$

「○」為 5，「●」為 2。

$$2.5 \times 2 \times 5 = 25$$

31 ▶ 花兒朵朵 答案

由上面的算式，很容易推斷出花表示的數為：

$$5 + 5 + 7 \div 7 = 11$$

$$5 \times 5 - 7 - 7 = 11$$

32 黑白棋子算式　　　　★★☆

這是用黑白棋子擺出的五道除法算式。

只知道黑白棋子各代表一個數字，你能很快寫出這些等式來嗎？

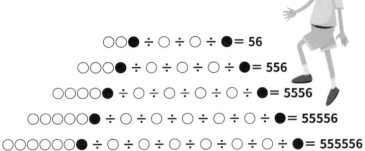

$$○○● ÷ ○ ÷ ○ ÷ ● = 56$$
$$○○○● ÷ ○ ÷ ○ ÷ ○ ÷ ● = 556$$
$$○○○○● ÷ ○ ÷ ○ ÷ ○ ÷ ○ ÷ ● = 5556$$
$$○○○○○● ÷ ○ ÷ ○ ÷ ○ ÷ ○ ÷ ○ ÷ ● = 55556$$
$$○○○○○○● ÷ ○ ÷ ○ ÷ ○ ÷ ○ ÷ ○ ÷ ○ ÷ ● = 555556$$

32▶ 黑白棋子算式 答案

$$112 \div 1 \div 1 \div 2 = 56$$

$$1112 \div 1 \div 1 \div 1 \div 2 = 556$$

$$11112 \div 1 \div 1 \div 1 \div 1 \div 2 = 5556$$

$$111112 \div 1 \div 1 \div 1 \div 1 \div 1 \div 2 = 55556$$

$$1111112 \div 1 \div 1 \div 1 \div 1 \div 1 \div 1 \div 2 = 555556$$

33 劃分飛機 ★☆☆

請將帶有飛機圖案的紙片劃分為大小相等、形狀相同（或鏡像）的四塊。

試試看，你能行嗎？

33▶ 劃分飛機 答案

五、劃分求和

34 回文的數　　　　　　　　　　★☆☆

眾所周知，122 和 221 是相互回文的三位數。一個由 2、2、3、4、4 組成的五位數，除以構成它本身的五個數字，結果可以是 122，也可以是 221。你能分別寫出這兩個五位數嗎？喔，它們兩個也是相互回文的數。

你來試試吧！

35 移 6　　　　　　　　　　★★☆

下面是兩道有趣的等式：

$$47 \times 3269 = 153643$$
$$58 \times 3619 = 209902$$

請將乘數中的數字 6 移動到一個新的位置，使形成的等式仍舊成立。

你行嗎？

34 回文的數 答案

已知組成五位數的數字為 2、2、3、4、4，求出它們的乘積 192（即 $2 \times 2 \times 3 \times 4 \times 4 = 192$），分別與 122 和 221 乘，得到的數就是題目要求的數。

$$192 \times 122 = 23424$$
$$192 \times 221 = 42432$$

驗證：

$$42432 \div 4 \div 2 \div 4 \div 3 \div 2 = 221$$
$$23424 \div 2 \div 3 \div 4 \div 2 \div 4 = 122$$

35 移6 答案

$$467 \times 329 = 153643$$
$$658 \times 319 = 209902$$

36 活蹦亂跳的 6 ★☆☆

課間休息，阿毛他們在做智力遊戲。只見他們在黑板上寫下了這樣一道算式：

$$48 \times 12 = 7776$$

「這原本是一道等式，只是算式中的一個數字 6 從被乘數或乘數其中一個中跳了出來。」阿毛說：「只准許猜一次，你能準確說出數字 6 原本在哪個數中嗎？」

阿慧想，這也算是智力題啊，不就是兩個數嗎？任選其一還有 50% 的可能性呢？於是，他毫不猶豫地說：「阿毛，我選 48，第一個數。」

阿毛狡黠地說：「確定？」

阿慧：「確定、一定以及肯定！」

「那你錯了！原來的算式是——」

$$48 \times 162 = 7776$$

阿慧非常不解地說：「哪這麼巧，我一猜就錯？」

樂呵呵的阿毛隨口答道：「對，你一猜就錯！」

聰明的朋友，你知道是為什麼嗎？

36▶ 活蹦亂跳的 6 答案

這道算式有兩種答案，6 可以在被乘數中，也可以在乘數中。阿毛看你猜哪個，他就拿出另一個給你解釋，故阿慧十分不解。

$$648 \times 12 = 7776$$

$$48 \times 162 = 7776$$

37 填數計算　　　　　　　　　　　　★★☆

請在方格和三角形內填入 1、2、3、4、5、6、7、8，使圖中出

現的五個大小相同的正方形內的數之和都得 25。

如何填呢？

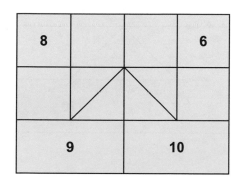

37▶ 填數計算 答案

8	1	4	6
6	3 7	2 8	5
9		10	

38▶ 想方設法　　　　　★★☆

我們知道，6＋7＋8＋9＝30。你能給「12345」中填上運算符號，也組成得 30 的等式嗎？不使用括號，你能找出三種不同的填法來嗎？

$$12345 = 30$$

$$12345 = 30$$

$$12345 = 30$$

如果你解答出來，那麼來完成下面的算式，也就是在適當的位置填上運算符號，使它們成為得 50 的算式。不使用括號，你能成功嗎？

$$12345 = 50$$

$$6789 = 50$$

越玩越聰明的 數學 遊戲 **3**

38 想方設法 答案

$$1 + 2 \times 3 \times 4 + 5 = 30$$

$$1 \div 2 \times 3 \times 4 \times 5 = 30$$

$$1 \times 2 \div 3 \times 45 = 30$$

$$1 \times 2 + 3 + 45 = 50$$

$$67 - 8 - 9 = 50$$

六、火眼金睛

阿拉伯數字「0」像一個小圈圈兒……是數字兒歌的第一句。

請在空格內填入適當的數字,使每道算式都能夠成立。算式中除了數字 0 出現兩次,其餘數字 1、2、3、4、5、6、7、8、9 各出現一次。

你能填出來嗎?

□□□□ + □□□ = 2007

□□□□ + □□□ = 3006

□□□□ + □□□ = 4005

□□□□ + □□□ = 6003

□□□□ + □□□ = 7002

□□□□ + □□□ = 8001

39▶ 兩個圈圈兒 答案

1659 ＋ 348 ＝ 2007 或 1569 ＋ 438 ＝ 2007。

2859 ＋ 147 ＝ 3006 或 2589 ＋ 417 ＝ 3006。

3879 ＋ 126 ＝ 4005 或 3789 ＋ 216 ＝ 4005。

5879 ＋ 124 ＝ 6003 或 5789 ＋ 214 ＝ 6003。

6589 ＋ 413 ＝ 7002 或 6859 ＋ 143 ＝ 7002。

7659 ＋ 342 ＝ 8001 或 7569 ＋ 432 ＝ 8001。

40▶ 兩道等式 ★★☆

請將數字 1、2、3、4、5、6、7、8 填入這八個空格，使之成為兩道等於 1432 的等式。

你能填出來嗎？

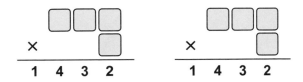

41▶ 兩個符號 ★★☆

請你在每道算式的數字鏈中，填上一個乘號和一個加號，使之成為一道得 111 和 999 的等式。

這可能嗎？

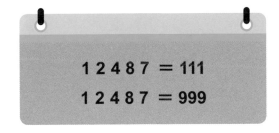

40 ▶ 兩道等式 (答案)

你可以考慮將 1432 質因數分解：

$$1432 = 2 \times 2 \times 2 \times 179$$

然後將其逐一調整，可得出答案。

$$716 \times 2 = 1432$$

$$358 \times 4 = 1432$$

41 ▶ 兩個符號 (答案)

$$1 \times 24 + 87 = 111$$

$$124 \times 8 + 7 = 999$$

42 二等分　　　　　　　　　　　　　　　　★☆☆

請你將這個由八個正六邊形組成的圖形，沿線剪成形狀相同、面積相等的兩塊。

你來試一試，能找出所有的分法嗎？

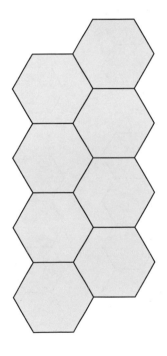

42 二等分 答案

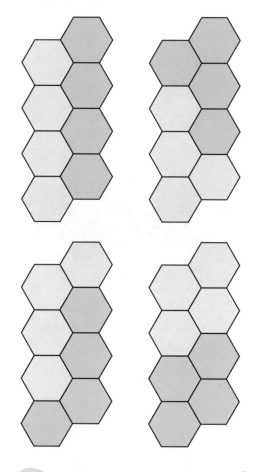

43▶ 兩個與三個 ★☆☆

這是一個奇怪的五邊形，讓你劃分為兩個直角三角形，一定難不倒你。對，借助已有的線就可以很容易完成。

想想看，借助已有的線你能將這個五邊形，劃分成三個直角三角形嗎？

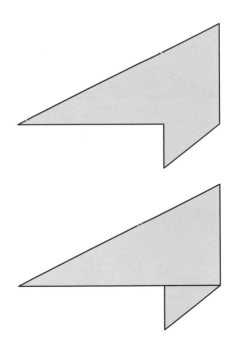

43 兩個與三個 答案

44 兩種答案 ★★☆

算式中的△、○、□各表示一個數字，使這兩道算式能夠成立。

試試看，你能填出兩種不同答案來嗎？

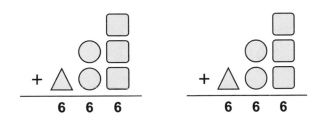

44 兩種答案 答案

從個位上的數字考慮，$3 \times 2 = 6$，因此□＝2。

再來考慮十位上的數字，如果不進位，則有

$$\triangle = 6 \quad \bigcirc = 3 \quad \square = 2$$

$$2 + 32 + 632 = 666$$

如果說，十位向百位進位，則有

$$\triangle = 5 \quad \bigcirc = 8 \quad \square = 2$$

$$2 + 82 + 582 = 666$$

45 靈機一動 ★★☆

請在空格內填入數字 0~9 各一次，使之成為等式。

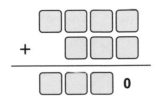

45▸ 靈機一動 答案

由於在加法中，相同數位上的數字可以交換，故此題可以有很多變式。

基本答案有 8 個：

$$241 + 5789 = 6030$$

$$261 + 3789 = 4050$$

$$341 + 6859 = 7200$$

$$421 + 5879 = 6300$$

$$431 + 6589 = 7020$$

$$471 + 2589 = 3060$$

$$621 + 3879 = 4500$$

$$741 + 2859 = 3600$$

46 填棋遊戲 ★★☆

12 枚棋子排成 6 行，每行 4 枚（如圖）。如果再填上 4 枚棋子，

你能讓圖中再多出 6 行，並且每行還是 4 枚嗎？

如何填？

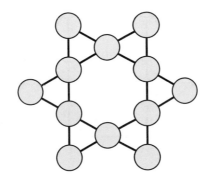

46▶ 填棋遊戲 答案

如圖。

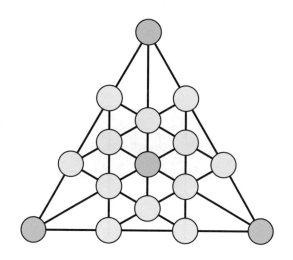

七、另類九宮

47 ▶ 另類九宮之 I ★★☆

在下面的八個空格中，填入 1~8 各數，使每橫列、直行上的三個
數之和都與它所在的行、列相對應的數一致。開始吧！

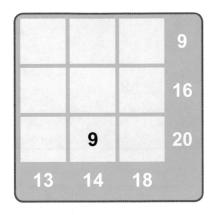

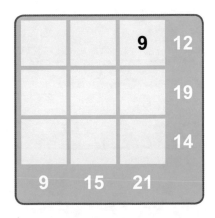

47 另類九宮之1 答案

1	3	5	9
8	2	6	16
4	**9**	7	20
13	14	18	

1	2	**9**	12
5	6	8	19
3	7	4	14
9	15	21	

48 另類九宮之 2 ★★☆

在下面的八個空格中，填入 1~8 各數，使每橫列、直行上的三個

數之和都與它所在的行、列相對應的數一致。開始吧！

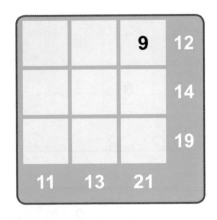

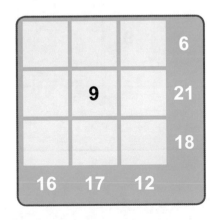

48 另類九宮之 2 答案

1	2	**9**	12
4	3	7	14
6	8	5	19
11	13	21	

1	2	3	6
8	**9**	4	21
7	6	5	18
16	17	12	

八、神祕的數字連環

49 ▸ 六個圓環 ★★☆

這是用六個圓環排列的圖形，裡面填寫著 1~18 各數。我們空掉了一些數，請你根據每個圓環上的六個數之和都得 57 這一要求，將空掉的數一一填出來。

你行嗎？

49 六個圓環 答案

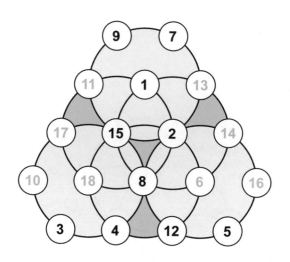

50▶ 六角星 ★★☆

請將適當的數填入圓圈內，使每條直線上（共 12 條）的三個數之和都得 29。

試試看，你能填成功嗎？

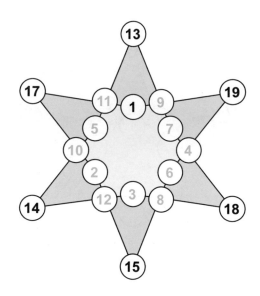越玩越聰明的數學遊戲 **3**

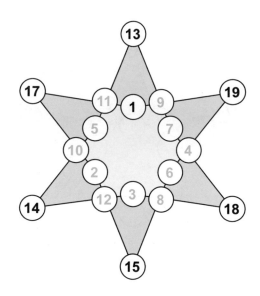

50 六角星 答案

根據給出的數字 1，可以判斷出 1 和 17 之間的數為 11，還可以
判斷出 1 和 19 之間的數為 9，以此為突破口，不難一一求出要
填的數。

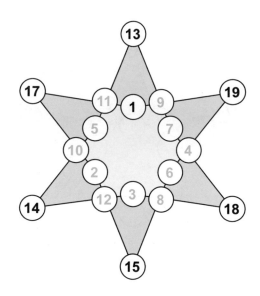

51 ▶ 六角星變三角形　　　　　　★★☆

晚飯後，媽媽跟娜娜一起玩趣味拼板遊戲。

媽媽說，拼成下圖這個六角星的五塊拼板，還可以重新拼出一個三角形來。娜娜半信半疑，用厚紙板複製下來，要親自試一試……。

你認為能拼成嗎？

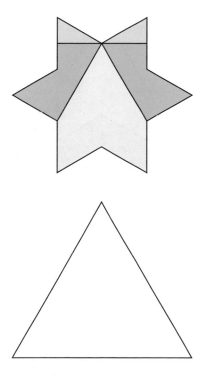

越玩越聰明的數學遊戲 3

51▶ 六角星變三角形 答案

是可以拼成三角形的（如圖）。

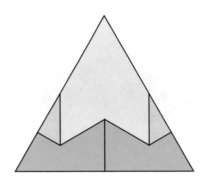

52 試一試　　　　　　　　　　　★★☆

$$42 \times \square\square\square\square = 414414$$

在上面的算式空格內，填入數字 6、7、8、9，使之成為等式。

試一試，你行嗎？

呵呵，答案非常簡單，知道了積和被乘數，求乘數就可以了。

$$42 \times 9867 = 414414$$

無獨有偶，請在下面的算式空格內，填入數字 6、7、8、9，使它成為一道等式。試一試，你還能很快填出來嗎？

$$4\square2 \times \square\square\square = 414414$$

52 ▶ 試一試 答案

從乘數的個位上的數字考慮入手，可以填出等式來。

$$462 \times 897 = 414414$$

53▶ 六角星魔陣 ★★☆

由兩個相同大小的三角形正倒拼合的六角星，它們相交的點上標有一個圓圈，共 12 個。要求在圓圈內填入 1、2、3、4、5、6、7、8、9、10、11、12 各一次，使每一行（共 6 行）上的數之和都得 26。

試試看，你能找出多少種不同的答案呢。

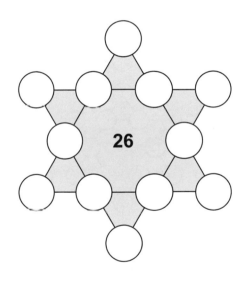

告訴你，這道題的答案真的很多。它的基本答案是 78 種，加上可以旋轉、反轉、鏡像等形式的，它的答案有幾百種呢。

53 六角星魔陣 答案

下面是我們找出的 78 種基本答案。很有趣的吧！

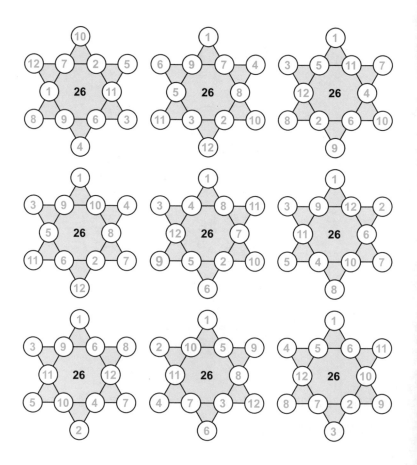

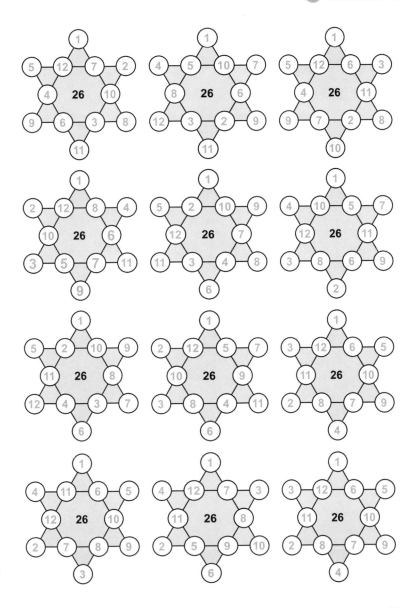

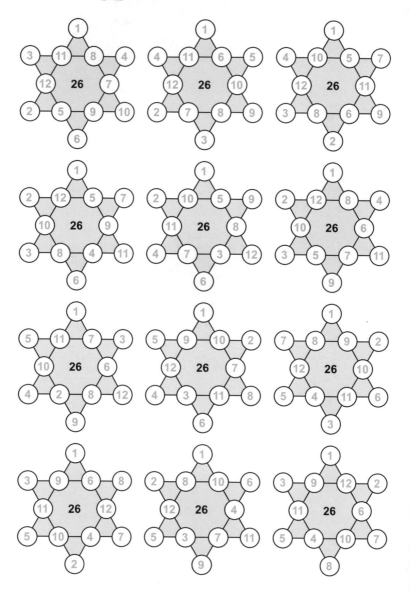

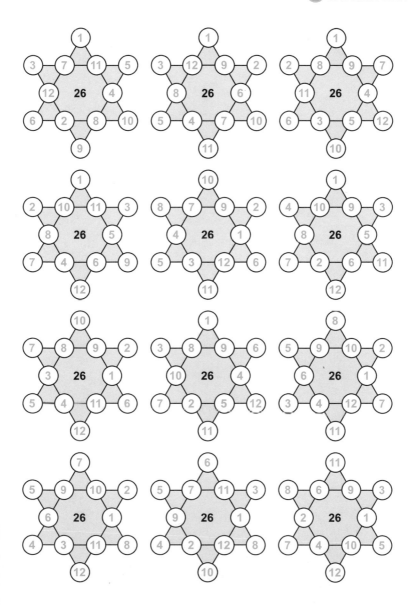

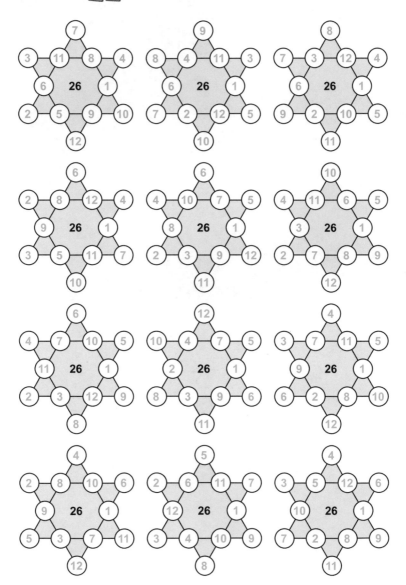

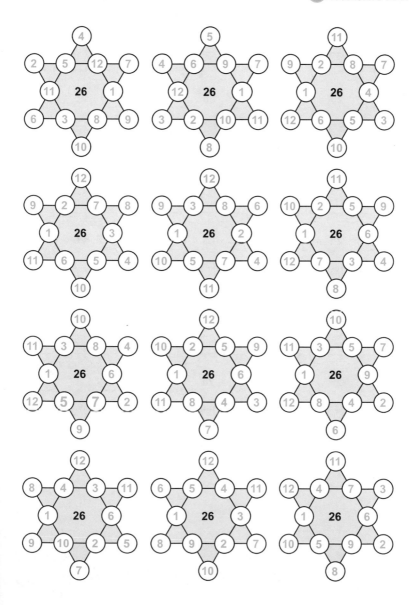

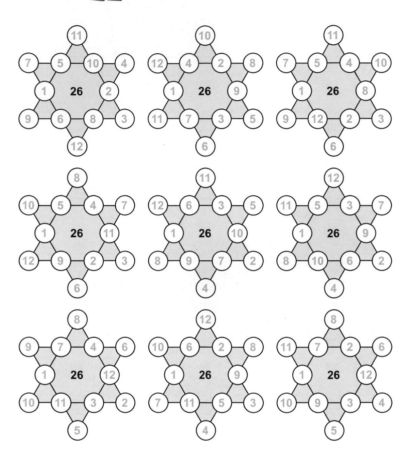

54▶ 六階幻方　　　　　　　　　　　　　★☆☆

請在空格內填入適當的數，使每橫列、直行、對角線上的六個

數之和都得 111。你能根據填出的這些數，將空格內的數填出來

嗎？

27			6	2	9
	20	15			32
8			19	16	29
7	23	12			30
	18	21	24	11	
28		3	31		10

54▶ 六階幻方 答案

先從行、列或對角線上缺少一個數的填起，可以發現最右邊一行缺少一個數為 1，右上到左下的對角線上缺少的一個數為 25。完成後，仍舊按照缺少一個數的優先填的方法，逐一尋找出答案來。你是這樣填的嗎？

27	33	34	6	2	9
5	20	15	14	25	32
8	13	26	19	16	29
7	23	12	17	22	30
36	18	21	24	11	1
28	4	3	31	35	10

55 六顆衛星　　　　　　　　　　★★★

在這個六邊形內,有六顆衛星在正常工作。已知每顆衛星的工作範圍是相同的。

請你將這個圖劃分為形狀相同(或鏡像)、大小相等的六份,每份上有一顆衛星。

試一試,你行嗎?

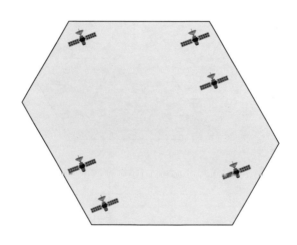

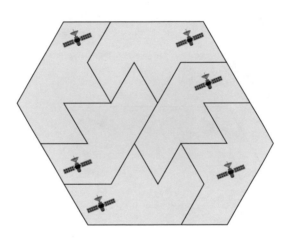

九、雙關算式之謎

56 雙關算式之 I ★★★

這裡的英語算式表示著 $3 + 5 + 5 + 7 + 10 = 30$。它的另一種意思則是，每一個相同的字母表示一個數字，這道算式也能相等。試一試，你能寫出這道數字算式來嗎？

提示：E = 8。

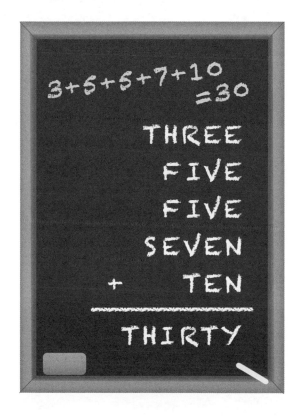

56 雙關算式之１ 答案

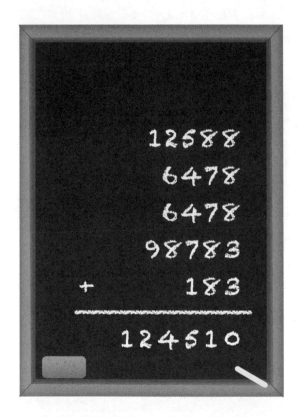

12588
6478
6478
98783
+ 183
─────────
124510

57 雙關算式之 2 ★★★

這裡的英語算式表示著 $3 + 7 + 10 + 20 + 30 = 70$。它的另一種意思則是，每一個相同的字母表示一個數字，這道算式也能相等。試一試，你能寫出這道數字算式來嗎？

提示：E = 7。

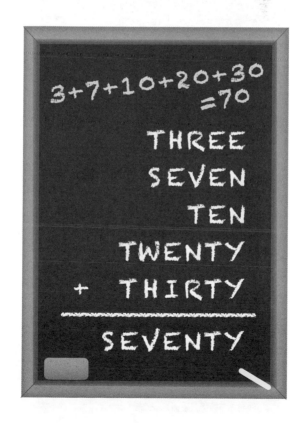

57 雙關算式之 2 答案

```
        86577
        17970
          870
       827083
    +  864583
    _____
     1797083
```

58 雙關算式之 3 ★★★

這裡的英語算式表示著 3 + 7 + 15 + 15 + 30 = 70。它的另一種意思則是，每一個相同的字母表示一個數字，這道算式也能相等。試一試，你能寫出這道數字算式來嗎？

提示：E = 2。

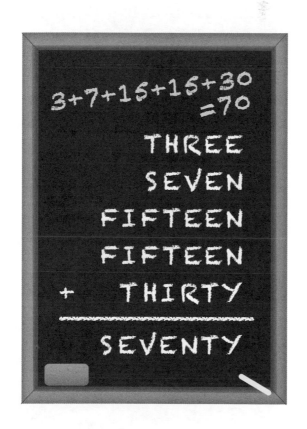

越玩越聰明的 數學遊戲 **3**

58▶ 雙關算式之 3 （答案）

$$
\begin{array}{r}
50922 \\
42326 \\
1815226 \\
1815226 \\
+\ \ 508957 \\
\hline
4232657
\end{array}
$$

59 雙關算式之 4 ★★★

這裡的英語算式表示著 $5 + 5 + 15 + 15 + 30 = 70$。它的另一種意思則是，每一個相同的字母表示一個數字，這道算式也能相等。試一試，你能寫出這道數字算式來嗎？

提示：$E = 1$。

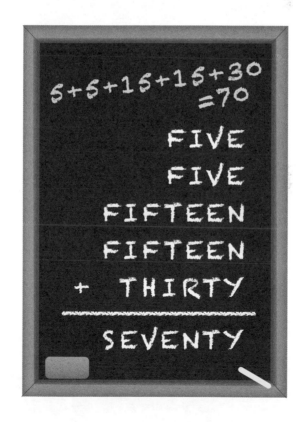

59 ▶ 雙關算式之 4 答案

```
        2831
        2831
     2824119
     2824119
  +   478045
  _____
     6131945
```

60 ▶ 雙關算式之 5 ★★★

這裡的英語算式表示著 $5 + 5 + 20 + 20 + 40 = 90$。它的另一種
意思則是，每一個相同的字母表示一個數字，這道算式也能相等。
試一試，你能寫出這道數字算式來嗎？

提示：$E = 8$。

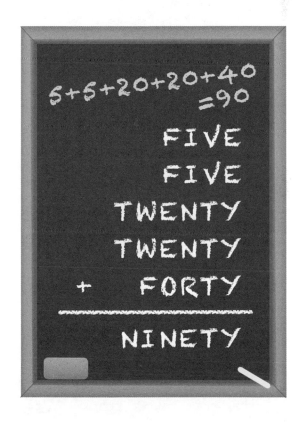

60▶ 雙關算式之 5 答案

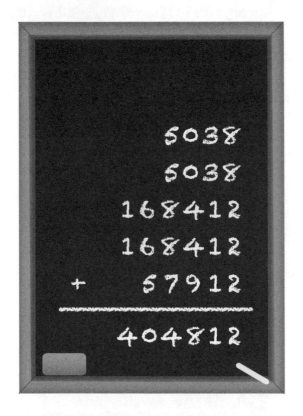

61 雙關算式之 6 ★★★

這裡的英語算式表示著 $5 + 9 + 16 + 20 + 20 = 70$。它的另一種意思則是，每一個相同的字母表示一個數字，這道算式也能相等。試一試，你能寫出這道數字算式來嗎？

提示：E = 5。

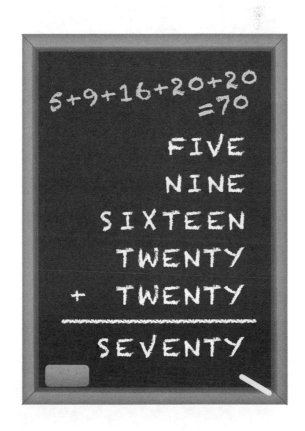

61▶ 雙關算式之6 答案

```
        9085
        3035
     1042553
      265327
  +   265327
  ─────────────
     1585327
```

62 雙關算式之ㄅ ★★★

這裡的英語算式表示著 5 + 10 + 15 + 20 + 20 = 70。它的另一種
意思則是，每一個相同的字母表示一個數字，這道算式也能相等。
試一試，你能寫出這道數字算式來嗎？

提示：E = 9。

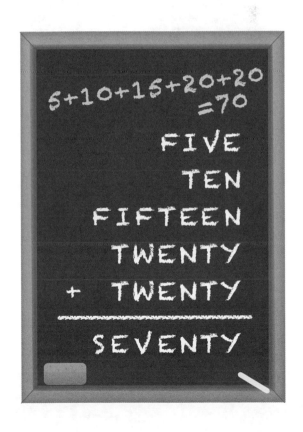

62 雙關算式之つ 答案

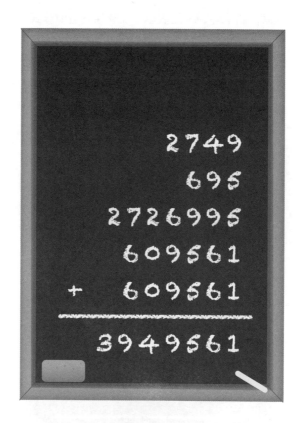

```
        2749
         695
     2726995
      609561
  +   609561
  _____
     3949561
```

63 雙關算式之 8　　　★ ★ ★

這裡的英語算式表示著 $7 + 11 + 11 + 11 + 30 = 70$。它的另一種

意思則是，每一個相同的字母表示一個數字，這道算式也能相等。

試一試，你能寫出這道數字算式來嗎？

提示：$E = 2$。

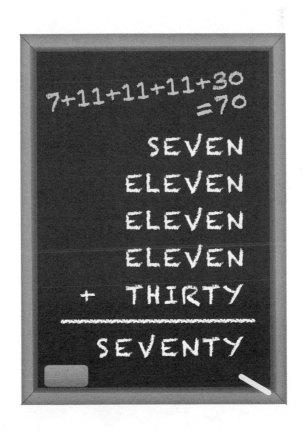

63▶ 雙關算式之8 答案

```
      12925
     272925
     272925
     272925
 +   460843
 ─────────────
    1292543
```

64 雙關算式之 9 ★★★

這裡的英語算式表示著 $10 + 10 + 20 + 20 + 20 = 80$。它的另一種意思則是，每一個相同的字母表示一個數字，這道算式也能相等。試一試，你能寫出這道數字算式來嗎？

提示：$E = 3$。

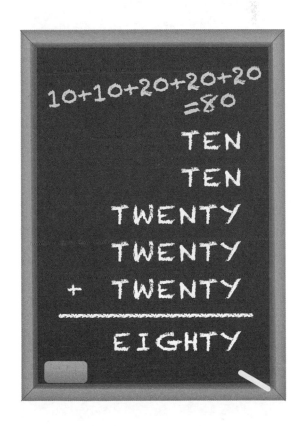

64 雙關算式之9 答案

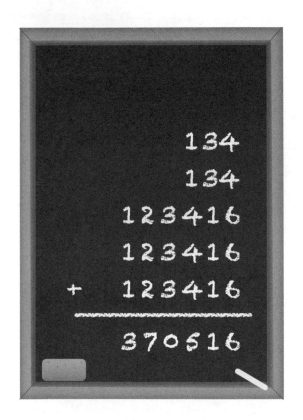

```
          134
          134
       123416
       123416
+      123416
  _____
       370516
```

65 雙關算式之 10 ★★★

顯而易見，$10 + 10 + 40 = 60$ 是一道正確的算式。

我們將它們翻譯成英語單詞的算式後，再來動一下腦筋：

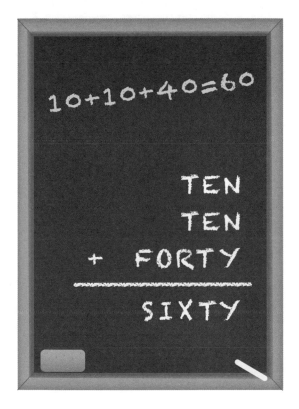

如果每個字母表示 0~9 十個數字中的一個數字，相同字母表示的數字相同，不同字母表示的數字不同，請你填寫出這樣的等式。你能很快完成嗎？試一試。

65 雙關算式之 10 答案

$$
\begin{array}{r}
850 \\
850 \\
+\ 29786 \\
\hline
31486
\end{array}
$$

66▸ 雙關算式之 11　　　　　　★★★

顯而易見，20 ＋ 20 ＋ 30 ＝ 70 是一道正確的算式。

我們將它們翻譯成英語單詞的算式後，再來動一下腦筋：

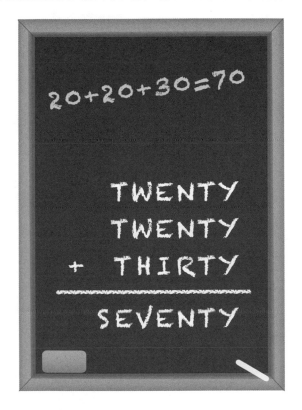

如果每個字母表示 0~9 十個數字中的一個數字，相同字母表示的
數字相同，不同字母表示的數字不同，請你填寫出這樣的等式。
你能很快完成嗎？試一試。

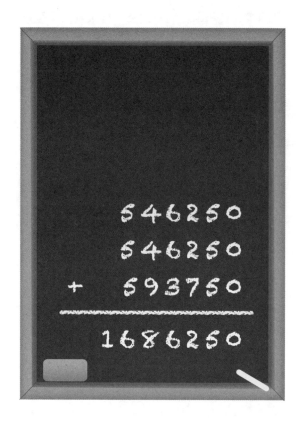

67 雙關算式之 12 ★★★

顯而易見，3 + 4 = 7 是一道正確的算式。

我們將它們翻譯成英語單詞的算式後，再來動一下腦筋：

如果每個字母表示 0~9 十個數字中的一個數字，相同字母表示的
數字相同，不同字母表示的數字不同，請你填寫出這樣的等式。
你能很快完成嗎？試一試。

67 雙關算式之 12 答案

68▶ 雙關算式之 13 ★★★

5＋2＋1＝8 是一道正確的算式。

我們將它們翻譯成英語單詞的算式後，再來動一下腦筋：

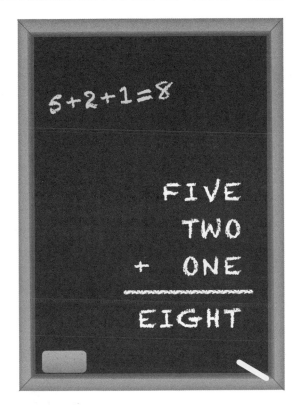

如果每個字母表示 0~9 十個數字中的一個數字，相同字母表示的
數字相同，不同字母表示的數字不同，請你填寫出這樣的等式。
你能很快完成嗎？試一試。

有 6 個算式：

$$9021 + 846 + 671 = 10538$$

$$9021 + 876 + 641 = 10538$$

$$9041 + 826 + 671 = 10538$$

$$9041 + 876 + 621 = 10538$$

$$9071 + 826 + 641 = 10538$$

$$9071 + 846 + 621 = 10538$$

69 雙關算式之 14 ★★★

1＋1＝2 是一道簡單的算式。

我們將它們翻譯成英語單詞的算式後，再來動一下腦筋：

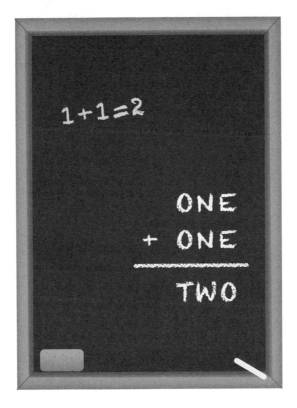

如果每個字母表示 0~9 十個數字中的一個數字，相同字母表示的數字相同，不同字母表示的數字不同，請你填寫出這樣的等式。你能很快完成嗎？試一試。

69 雙關算式之 14 答案

當 O ＝ 2 時，E ＝ 1 或 6。
那麼可以是

$$231 + 231 = 462$$

$$271 + 271 = 542$$

$$281 + 281 = 562$$

$$291 + 291 = 582$$

$$216 + 216 = 432$$

$$236 + 236 = 472$$

$$246 + 246 = 492$$

$$266 + 266 = 532$$

$$286 + 286 = 572$$

當 O ＝ 4 時，E ＝ 2 或 7。
那麼可以是

$$432 + 432 = 864$$

$$452 + 452 = 904$$

$$482 + 482 = 964$$

$$417 + 417 = 834$$

$$427 + 427 = 854$$

$$457 + 457 = 914$$

$$467 + 467 = 934$$

十、大開眼界

70▶ 孤單的圖形　　　　　　　　　　　　★☆☆

這個「工」字形紙片上，有幾種極為相似的圖形。請你看看哪個
圖形是沒有完全相同的。圖形不得旋轉和翻轉，要完全相同才行
喔。可以一一標出字母，將沒有相同圖形的找出來。

你能很快找出來嗎？

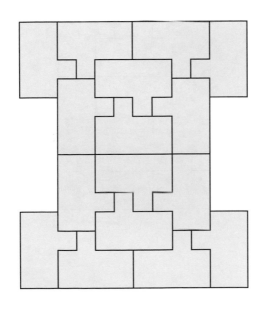

70 孤單的圖形 答案

沒有標出字母的兩塊是沒有相同圖形的。

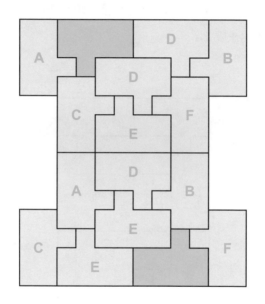

數學放大鏡——暢談高中數學

張海潮 著

本書精選許多貼近高中生的數學議題，詳細說明學習
數學議題都應該經過探索、嘗試、推理、證明而總結
為定理或公式，如此才能切實理解進而靈活運用。共
分成代數篇、幾何篇、極限與微積分篇、實務篇四個
部分，期望對高中數學進行本質探討和正確應用，重
建正確的學習之路。

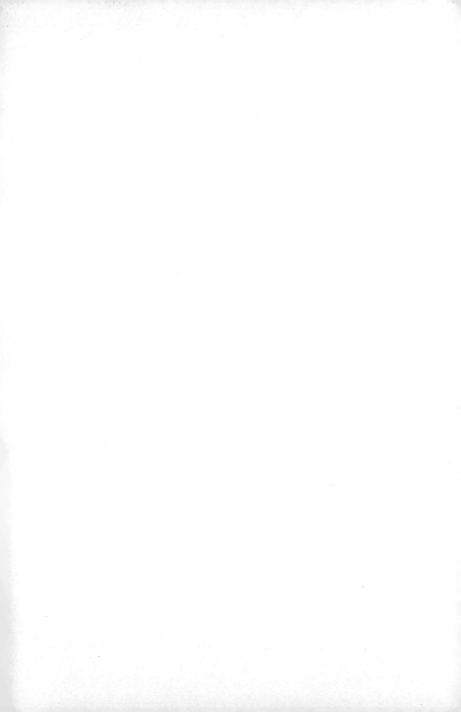